東方樂珠──白話律呂纂要

陳綏燕、林逸軒 合著

序言（一）

日常對話可以成就不朽，在東方有孔子，在西方有蘇格拉底，於是人類智慧不限時空，延伸了。

在日常對話裡，今與古、東與西、人與書、雅與俗、今日觀念與昔時之思……，逐漸地我們話著巴洛克時代藝術。或音樂或美術或建築，直談著文藝復興概念，我問年輕人眼下除了創作，你還研究什麼？

逸軒博士研究復古演奏——巴洛克時代的音樂。為此，我們尋到一個趣味，試問西樂何時流入東土？始作是誰？有紀錄嗎？於是在清朝的四庫全書裡，找到了些許答案。

逸軒博士針對古書研究其中音樂的部分，而我負責古書的文法修辭。我們依據海南出版社在西元 2000 年 10 月出版的《律呂纂要上下篇》（故宮珍本叢刊）、《摛藻堂四庫全書薈要》等，在模糊的古圖譜中，猶疑、摸索、斗膽、戰兢、勇敢中，完成了白話譯文。

在日常對話裡得到靈感，將歐洲早期東傳的樂理譯成白話，這是逸軒與我共同努力的小小成果，只想拋磚引玉期有道前輩斧正。

陳綏燕 寫於 2021.11.1 ♫

3

序言（二）

　　我學古典音樂裡的過程中，從見證「教學法的興起」、「早期音樂復興」，到現在的大潮流在各領域的「去殖民化運動」。我們可以從這些零碎與歷史平行發展的當下找出共通點，矛盾與價值。生為一個現代台灣人面對遙遠的西方音樂要如何欣賞？是盲目的崇拜？還是無底洞的跟進？是不是得先了解西方文化的精神和過去對全球的歷史影響？而西方文化在台灣進程也有一段時間。又跟我們與在地化有何關連？

　　在疫情和網路科技的變化，大眾所知道的「古典音樂」一詞顯然已經不適用在年輕人身上。無論是聽眾還是學習者，是否還停留當年上世紀的榮景和催眠自我無止盡的追隨西方的表演節奏腳步。時間與空間是無法無止境的保存，我們現在學習西洋音樂很明顯的已失去當初在歐洲作曲家的初衷。歐洲音樂發展的歷史其實跟台灣的生活環境毫無關連。但，如果以「復古演奏」與「早期音樂復興」後的角度來探討，歐洲文化及其音樂其實是有透過傳教士在東方發跡過，而且有深厚的血緣。

　　當各國傳教士把西方知識傳出中土在當時的大清帝國，音樂只是傳教工具之一。因此，西洋音樂理論得以

用毛筆記載當時歐洲音樂理論所創造出的「六聲音階系統」，分別為烏，勒，鳴，乏，朔，拉。也就是現代稱之為早期音樂的樂理被記錄了下來。

旅美期間在德州大學奧斯丁分校博士論文研究二十世紀初「小提琴教學法」到發現歐美早已發展半世紀之久的「早期音樂復興運動」，因此在博士畢業後完全投入在復古演奏研究。其實更早在舊金山求學時就有發現一些同學參與不起眼的巴洛克樂團選修課程，最後歷經當時一位香港美籍華裔好友的影響，他是位專注中國西洋古樂歷史學者暨研究復古演奏家——廖煜洋博士多年來的開導。

值此，我非常感謝廖博上啓發我重新思考作為華人學習西方音樂的源頭與意義，領悟何謂西方音樂的價值與東方歷史的交會。把歐洲航海的時代的音樂，再次載到中土發展的貢獻，讓當下年輕的古典音樂家能夠再一次驚嘆與發現歐洲航海時代各領域的連結與偉大輝煌。也促使我個人在這段疫情期間激起了以這些文獻為主要動機譜曲新的作品，並且提筆著作白話翻譯四庫全書律呂纂要上下篇。期待可供現代愛好歷史，音樂，文學，文化作為知識與智慧的交流。

林逸軒 2021.10.20

目錄

律呂纂要上篇
〈故宮珍本叢刊〉

「律呂」這種音樂，有兩類。一種叫做「奇」，就是「單」；一種叫做「偶」，這又稱作「配合」。

所謂的「單」，並非指一個人的聲音或一種樂器的聲音。當許多樂器齊聲演奏的時候，它們所發出的聲音，高低長短，彼此都一致，這就是所謂的「單」。

所謂「配合」是指許多樂器同時演奏，所發出來的音，高低長短雖然各不相同，然而它們的音節卻自然相互吻合融洽，聽起來和諧美妙，這正是所謂的配合「音、聲」。

「配合」這種音樂，實際上是能同時具有「單舉」的演奏樂，而「單舉」的演奏樂，是不能夠兼具「配合」的演奏樂，想要知道這兩種「律呂」音樂，必須先探究這當中的兩個關鍵，兩個關鍵是什麼？就是聲音的高低音節和長短度，它們分辨聲音高低的節和長短音符的形號，各有數條。想分辨高低音階的節，就用五線與聲音的六個名稱形號等。想要分辨長短的度就是用八形號和三個快慢等符號，上述各種形號，一一詳細論述在後。

又奏樂的時候，如果不能預先知道聲音的高低啓發，就不會明白如何演奏下去它的高低音。因此，分辨聲音高低，更加訂定了「三啓發」。音樂尚未演奏之前，在三啓發內，用一個啓發書寫在五線的最前面以便演奏的人，知道這一首音樂的開音，那麼終竟這首曲子沒有不明瞭了。

樂用五線說

　　排列樂音必須用五條線 ————— ，少了則不能夠排入
四聲的八音，多了也沒用處。所以創製五線為法則，在
五線的每一線每一間，各安排一個音，就可以完整載入
八音了。如果不用線與間，一個音一條線的話，那麼線
條太多，反而覺得繁複駁雜，很難看到樂音，怎麼說
呢？如果用這種五線 ————— ，眼睛一瞥，就可分辨出中
間的第三線。若是用十一條線，如下 ▬▬▬▬ ，想分辨出
第六條線或中間線，必須刻意尋找數線條，很難在看一
眼中就找到。而例如有五條線，如下‧‧‧‧‧則很容易找到
中間第三條線。再說，若有十五條線如下：‧‧‧‧‧‧‧‧‧‧
就不能迅速找到中線，必須費較多尋數的時間、眼力。
所以用五線正好適中。如果五線上、下，另外有應當增
加的樂音就在五線的上方或下方，排列出音的位階，畫
一條短線為界如下 ▬●●●●●▬　▬▬▬▬ ，來排列
它們。

五線所用啓發說

「啓發」一說，是包括樂音的開始直到結束，含概裡面高低音的形號，它的啓發有三種。第一種稱作「剛啓發」，它的形號如下：𝄞由於它包括的都是歡喜快樂這一類剛強有勁的聲音，所以稱作「剛」，這個「啓發」就寫在五線的第一線及第二線，然而寫在第一線的較少，寫在第二線的較多。（數五線譜時，以下線爲第一線，往上數之）。這個啓發 𝄞 不寫在其他線，而必寫在首線和次線的理由，是因爲樂曲中所用的八音如下 𝄞 肯定希望完全排在五線的緣故。這個啓發遇到最高音就要用到，最高音的樂音，往上的多，而往下的少。若不將這個啓發寫在首線、次線，而是寫在第三線，如下 ，那麼聲音往上排列，超出五線譜外的就多了，而下面的兩條線也就沒作用了。寫這個在首線、次線，將它所屬的所有音，從首線、次線排列，那麼音律往上或往下，沒有不含概進來。如果五線的上頭或它的下方，另有超出的音符，那麼，就像下面 𝄞 ，在第五線的上頭，或像下面 𝄞 ，在第一線的下方借一條短線就夠了，而看譜的人也就不至於混亂了。

第二種稱作「中啓發」，它的形號如下：𝄢 剛樂、柔

樂都會用到它，它所包含的樂音，並不是很高或很低，它在高聲或中聲的使用上較多，在最高聲或最低聲的用法上較少，因為四聲都可以用，所以又稱為「合性啟發」。這種啟發既可用在高聲、中聲，又可用在最高聲、最低聲，為何？因為最高或最低音，都含有中音的緣故，用這個啟發在高聲部，就像下面寫在五線的次線　　　　，或是像下面寫在第三線　　　　，用這個啟發在中聲，則如同下面寫在第四線　　　　，或如下寫在第三線　　　　，用這個啟發，在最高音，則如下寫在首線　　　　，用這個啟發於低音，則如下寫於第四線　　　　。

　　第三種稱作「柔啟發」，它的形號如下　　。它所包含的都是屬於悲傷怨恨這一類的婉柔樂音，所以稱作「柔」。這種啟發只用於下面低音，也如同「首啟發」只用在最高音。因為它僅只用於低音，所以它的形號如下　　寫在第五線或如下　　寫在第四線。如此，那麼低音部從上而下的所有音符，都可納入五線譜中了。它低音的樂聲，上行音，從啟發的位置，往上排列的，雖有許多項，但卻不是經常用到的。

　　前面所討論的「三啟發」，是集合了律呂的所有樂器，是開始和結束聲音的途徑，好像眾星環繞著北極，而不會混淆次序。有了這些「啟發」，那麼所有音樂是開

始於最高音或開始於最低音；繼之以什麼音，終止於什麼音；它的次序都可預先知道，而且可以讓樂音，不互相錯雜，各樂音都能呈現適當的條理。第一啓發所用 𝄞 的形號，而更加制定創作音樂人的姓氏首字，此是西洋深通音樂使得一切音樂都能容易完成的人，所以後人以他的姓氏的第一個字母，作爲第一啓發的形號。以表示樂律的興創，由這人開始的說法。第二啓發用這 𝄢 的形號，作梯子形狀，梯子是用來上上下下的器物，這個啓發在第一啓發和第三啓發的中間，又恰巧在七樂名序的排序中，上接第一啓發，下合第三啓發，剛柔樂所屬的眾音沒有不可用的。以此作爲升降的階梯，所以作梯形。第三啓發用此 𝄡 形號，在一線二圈後加上半環，因第三啓發在其他啓發的後面，包括所有音符，就像半環包括一線二個圈一般。

四聲說

　　音樂的聲音雖然多不相同，然而只分四等。一種是最高聲，一種是高聲，一種是中聲，一種是低聲。最高聲，似孩童的聲音，所有聲音裡，只有這一種最高，然而極少能夠直接高低越位，它善於連接如下

。高聲，就像少年的聲音，這種聲音與最高聲接近，所以，高低音越位的情形也很少，多半會有如下的接連：　　　　　　　，然而它的接連終究不及最高聲。所以，高聲和最高聲同奏，正逢它們在一上一下之間時，那麼高聲必定被最高聲所壓抑住，而聽得不真切了。所以，遇到這個狀況，高聲就停止不作。中聲比高聲稍稍粗些，高聲變異，就會成為這種聲音，此種聲音介於高聲和低聲之間如下：　　　　　　，越位的現象很少，而同在上下的情形並不多，所以名叫「中聲」。這種「中聲」和其他聲同奏，能使其他各聲不會迷失謬誤自己原本的聲音。而合奏成樂，大概最高聲和高聲，變異成為中聲的情況較多，成為低聲的情況較少。因為中聲是多數，所以又稱作「合性聲」。低聲像老年人的聲音。前面三種聲全部改異變粗，就會成為這種聲音。配合樂律，所有眾聲都要依據這「低聲」而奏，所以「低聲」是眾聲的基礎。

這種聲，越位的很多，而較少接連；或者自上突然跑到下，或者自下突然跑到上，例如下面這個圖：

剛柔樂說

通常音樂不出剛、柔這兩種。剛性樂是爲了宴會、歡樂、征戰、打獵，有讓人振奮的作用而創作。它的形號如下：■。剛樂雖屬第一啓發，然而精通熟悉樂律的人，在第二啓發、第三啓發，用這個 ■ 剛樂形號，也可以抒寫喜樂奮發的樂音。柔樂是爲了哀傷、感嘆、悲悽、怨恨、幽靜深遠、雅正美好的作用而創作，它的形號如下：6 。柔樂雖然屬於第三啓發，然而在第一啓發，第二啓發用這 6 柔樂形號，也可以抒寫悲怨雅麗等樂音。啓發說這一項條例裡，以第一啓發屬於剛樂，第三啓發屬於柔樂，第二啓發則認爲剛性、柔性樂都可用。所以說剛樂用第一啓發，正是它這一屬類。因此只要書寫第一啓發的形號，不必寫這 ■ 剛樂形號。柔樂用第三啓發，也是屬於它這一類，所以只寫第三啓發的形號，不必寫 6 這個柔樂形號。剛樂用第二啓發或第三啓發，因爲不是它所屬的範圍，所以必須在所用的啓發形號後，又寫上剛樂形號，使人見到 這種形號，將所用啓發的音，配合剛樂的調性，演奏它。柔樂用第一啓發或第二啓發，也是因爲這不屬於它的範圍，所以必須在它所用的啓發形號後，寫上柔樂形號，使人看到這個形號 、 將所用啓發的音，配合柔樂的調

性演奏。假如在柔樂怨歎的樂音中，想要加入一些剛樂的喜樂音來演奏，那麼就像後面在第一啓發後寫上柔樂的形號。在剛樂喜樂音裡，想要加入柔樂怨嘆的樂音，那麼就像後面 ⊕□ 在第三啓發後，寫上剛樂的形號。又正在演奏剛樂中，忽然希望摻入柔樂這種音，那麼在聲音的形號前添寫這個 𝄞 柔樂形號，來顯示給樂工明白。正在演奏柔樂當中，忽然希望摻入剛樂這種音，就會在聲音的形號前添寫 這種輔立形號。（凡是音符遇上這種 ♯ 形號，就上升半音。所以稱作輔立形號），來顯示給樂工明白。然而不是熟習音樂，精通創作音樂的人，絕對地不能斟酌調和剛、柔兩種音樂，使它們接連不斷地和諧美妙無比。剛樂形號如下：■（♮），就像剛樂強壯，堅定的調性，而正方就是它的形狀。柔樂的形號如下：𝟞，像柔樂流動的調性，而圓是它的形狀。

樂音說

　　樂音，是指音樂中各種高低粗細的聲音。演奏音樂時無論開始於哪個音，或是從下往上讀，或是從上往下讀，它自然連貫起來，只有八個音。第八音是隔八音的促進音，判定和首音相符，接著第九音又相符於第二音，第十音相符於第三音也是如此。所有音樂的調子，都包括在八音內，所以，樂音有八個音。雖然有八音，然而樂音的名稱只有六個。第一個音名「烏」，第二個音名「勒」，第三個音名「鳴」，第四個音名「乏」，第五個音名「朔」，第六個音名「拉」。讀這六個音時，是從底下所寫的「烏」字開始，往上到「勒、鳴、乏、朔、拉」這樣。

拉朔乏鳴勒烏

　　「拉朔乏鳴勒烏」這六音內，從「烏」往上開始到「勒」為一個全音；「勒」音往上開始，同「烏」音也是屬於全音；「鳴」音往上開始同「勒」音，也是全音。讀到「乏」音，就不是這樣了，「乏」音是從「鳴」音開始，這是一個半音；從「乏」到「朔」往上開始，也是一個全音；「拉」音往上開始，同於「朔」音，也是全音。所以六音裡，稱「乏」是半音。（並非比其他音的一

半還小，也不是比其他音的一半還短。是高低音距一度的一半。譬如高低音距一尺，這半音就是五寸。）創作音樂時，用「烏勒」二音的地方，以「勒鳴」二音，或「乏朔」二音，或「朔拉」二音代換，都沒有不可。用「鳴乏」二音時，以其他二音代替，就不可以。即使用別的二音時，也不可以拿「鳴乏」二音來代換。這種「可代用」和「不可代用」的道理是什麼？因為「鳴乏」二音彼此互相為高低音，是不同於分別考定二音的緣故。它用音的位置，詳細地寫在樂名序條內。樂音的名稱止於六個，是什麼道理？各種音樂該用到的音，六個名稱就可以含蓋了，多了則反而招致混亂。這和用「五線」就足夠了，道理是相同的。如果六個音之外，有更多上上下下的音名，那麼音樂中所用的三層七樂名序內的兩層樂名序，確切地正是為此而設。只要依照定規用它，改換它的樂名，就不會有絲毫混亂，而它的音聲也就不多不少，恰好相連貫了。所以樂名序所用的規條，應當要精熟研習。再說人類居住各地，語言不通，不知道這六種音名，然而他們所用到的，實不外乎這六個音。

排樂音說

　　創作配樂音的時候，就將屬於四聲的所有樂音，配上各樂音的音性，排在五線上適當的位置，連接歸屬它的音，就有的上有的下，都不隔位排列它。至於隔越之音，歸屬於它的聲音，就上下都必須隔位排列它，它隔位所排列的只須將所用到的音名，排寫在五線上適當的位置，它所隔開的位置，就空下它的位置，而不必寫下它的音名。譬如挨用數目字，就得將數目字連寫，如下：一二三四五六七八。倘若不能依照數目字次序而作間隔，就必定會像下面這樣二＿四＿六＿八，只是將用的隔位寫出。是以位置雖然隔越，而其中所隔不用的數字，也就可知了。四聲條內認爲「最高聲、高聲」，多數是上下接連，「中聲」則有上下隔越現象，「下聲」則上下隔越狀況最多。然而它的隔越，大約不超過三個音。就如從第一個烏音開始，越過勒鳴乏三個音，而以第五個「朔」音接第一個「烏」音，雖然有三個音的越位，這樂音也不至於乖違繆亂。倘若越過四個音，以第六個「拉」音接第一個「烏」音，那就稍稍不合了。所以樂音隔越四個音的很少。詳細觀看後圖，就可知道四聲並入一篇樂章中，所有的樂音，各自用適合的音性作配音所用的條例了。

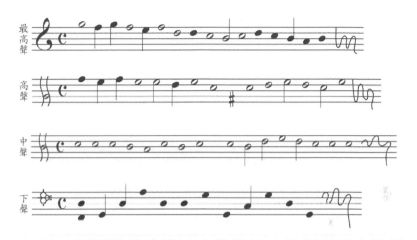

　　這四個圖譜是依據四音的樂性，將歸屬於它的眾音，各排在它們適當的位置上。圖最上第一層，所安排的音，是最高聲這一類。第二層所排的音，是高聲這一類。第三層所排的是中聲這一類。第四層所排的是下聲這一類。說明：最高聲這層裡，所排的多用最高的音符，都挨次連接沒有越位，高聲這一層裡，所安排的也是同最高聲的例子，多用高音，挨次連接，越位情形很少。中聲層內，就用不高不低的音來安排，高低音不多，多數是平列的音。下聲層內所排列的音符，高低音越位的情形很多，它離開這兒，就趨近那兒，好像追逐一般。多半有越隔三個音的情形。看這些可以知道樂音的隔越，都有自然的道理，倘若隔越四個音，從首音跑到第六音，那就牴觸難以合諧，音樂中，用這個的極少，若是越過五音，從首音跑到第七音就會違背樂性，

而音調也就乖違繆亂了。如有人堅持這樣用，就必須違逆聲音然後才可到，這並不自然。有些隔越六個音，從首音跑到第八音的，雖然不很難，而且沒有乖違錯誤，然而這樣的用法很少。用此法是不難，而且沒有乖違錯誤，是什麼道理？實際上第八音就同第一音雖然隔越六位，仍然像沒有越位一般，而處在本音。如第一音是「烏」，那第八音的音名也是「烏」。第一樂名序是「朔勒烏」三字，而第八樂名序也是「朔勒烏」三字。所以從第一音越到第八音，與從第一音越到第七音的那種乖違錯亂是不一樣。

乏半音說

　　樂音條內，以「乏」爲半音，八音裡有這樣的半音，它有什麼作用呢？實際是在分別剛柔兩種樂，以及各種樂章的完成，它的起始創作的樂音，都是依據這個「乏」半音，若沒有這個半音，在聽音樂時，音樂從哪裡開始，從哪裡繼續，就都不能分辨了，所以安排「乏」這個半音在八音裡，而藉此來分辨。爲何藉此來分辨呢？所有音樂必須看樂中所寫的「啟發」及第一音所在的「線間」，來分別樂音的名稱。倘若看不到所寫的形號，只聽音樂，假若遇見眾音高高低低的節奏等等，相同樂曲內，沒有「半音」作間隔區別，那就不會知道這首樂曲是開始於什麼音，終止於什麼音了，就是想要推測它的形狀，也不能夠了。例如聽音樂時，想知道曲中用的第一音，必待到「鳴乏」二音的位置，爲什麼？就是依次讀「烏勒鳴」三音的位置，也可依次讀「乏朔拉」或越位讀「烏乏」二音的位置，也可越位讀「勒朔」及「鳴拉」各二音；若是不等「鳴乏」二音高低交接，就不會知道半音所在，既不知道半音所在位置，就不能追尋高低音，而知道第一音是什麼了。而「烏乏」二音，「勒朔」及「鳴拉」等各二音，全都是具備三個全音及一個半音。（所謂具備三全音及一個半音，是因烏乏

二音之間有勒鳴二音；勒朔之間有鳴乏二音；鳴拉之間有乏朔二音，所以才說具備三全音及一個半音。）因此，往上起的樂音，「乏」在第四位，而第一音定然是「烏」；「乏」在第三，那麼第一音必定是「勒」；「乏」在第二、那麼第一音必定是「鳴」。其它下行的音也如同這些例子去推斷它們。所以說分辨樂音，必須依靠這個「乏」音。精通音樂的人，大凡聽到一個樂音，必在開始創作眾音之內，詳細地看有沒有「乏」這個音，音樂的首二音裡，有這個半音，而往上起，就可以知道音樂是開始於「鳴」音了。若是牽涉下行的音，就可知它是開始於「乏」音了。音樂的首二音內，若沒有半音，就要詳細地看接續的音，必須有半音，才可以知道這音樂的始音。再說音樂裡雖沒有半音，它的樂音有的高，有的低，不過三個音，那麼這音樂開始於哪一音，也是很容易就可知道。觀看下圖可見如：上下不過三音。所以知道它的始音，是很容易的。樂音高低如果超過三音，那麼它的音符有的依次接連而沒有越位，有的沒有依次接連然而卻越位，如若眾音接連而沒有越位，就可知道它當中必有「乏」半音在，並可據此半音的位置，知道它這個音開始於何處。觀看下列二個圖 可見這二圖，一個從高音往下排列，一個由低音往上排列，都沒有隔越，所有音符都依

次連接。如若音樂開始所用的幾個音符內，沒有依次連接或者隔越的，就應該審查它所隔越的有幾音，或是全音或是半音，如下圖 𝄞 內所寫的音樂，起頭就越過一音，自「拉」而下，越過「朔」這音，而以「乏」音接「拉」，這圖 𝄞 也是自「拉」音起頭，越過「朔乏」兩個音，而以「鳴」音接「拉」，它越過數音，以及所越的是什麼音，學者開始雖很難知道，然而音樂中所用的八音的次第聲響既已熟悉，那麼在聽到音樂的時候，就可以知道它的樂音裡，有沒有隔越的聲音及所隔越的或者是全音或者是半音。譬如看這「一□三四五」、「一□□四五六」數目字，這些已熟悉的數目字，先看第一個引號內數字就可以知道一三數目之間越過「二」字，再看第二個引號內數字，就可以知道一四中間越過「二、三」數字。確切地說將音樂的八音聽熟了，那麼，雖然沒有見過前面的圖，但是聽音樂，從第一音到第二音之間，有一個全音之候，就可知它越過全音，又從第二音下到第三音之間，只有全音的一半，就可以知道第三音是「鳴」。第二音是「乏」，從這裡開始尋找第一音，就可知道，此音樂的第一音是「拉」，為何知道是「拉」音呢？原來是既已知音樂的第三音是「鳴」，第二音是「乏」，就可知道在第三、第一音之間，「乏」音以外，又有一個全音。這一個全音就是

♫

「乏」的半音上頭「朔」音的位置，既已知道越過
「朔」音，就可以知道音樂的第一音是「拉」了。如
此，聽音樂的八音既已熟悉，那麼聽所有音樂時，就都
一律能夠分辨它的創作之始和接續之情況了。把「乏」
這個半音放到八音裡，作為發揮音樂的關鍵，假如沒有
半音，那麼其它高低音節，就會都相同了。而音樂的開
始和終止要如何分辨？不能分辨音樂的開始和終止，那
麼音樂的條理將會混亂而不能明白了。

樂音合不合說

　　音樂裡所用的八音中，有的相合，有的不相合。相合的是一三五六八這些音，不相合的是二四七這些音。相合的五音之內，只有一五八為最適合，在作配合樂的時候，將這三個音，每人各拿一個音來演奏那些接續的音，這情況很少，要作不齊狀，必定依照配合樂例。一個接以往上（上行）的音，一個接以往下（下行）的音，一個接以隔越的音，這才覺得和順可聽。倘若繼續的樂音，都不隔越，而只接上起的音，或者都不隔越，而只接往下的音，或者都隔一音，而以往上的音接續，或者都隔一音，而以往下的音接續，那就違背了配合樂例，而不能聽了。為什麼呢？前面樂音條內說第八音隔八音相生，決定和第一音相合，第五音雖然不同於第一、第八音，如果善於配合，也不會覺得它是差的。所以作配合樂的時候，各拿最相合的音合奏，倘若不各自用不同的接續音，那反而會失去節奏而變得難聽了。所以精通音樂的人，如能並用最合的樂音，必然以「相同的繼續音」為警戒。而樂音的第三和第六音為次合音，作配合樂，用這二音合奏，如果不雜接其他音，或完全不隔越而接續往上的音，或者完全不隔越而接續下行的音，或者完全以隔越之音接續，沒有不可以的，什麼道理呢？

因為這第三、第六兩個音與最合的三音不同，如果第三
或第六音合於它下位第一音，就不會感覺它們是相同
的，反而覺得它們很不相同，而聽起來和諧順耳，如同
品嚐異味，口感適宜。至於第二第四第七音與其他音最
不相合，正所謂不合的這三音中，雖然與其他音不合，
然而精通音樂的人，創作配合樂時，將這些不合的音，
巧妙配合入樂，比起用最合音、次合音更加精妙，而聽
的人愈覺得和諧順耳。是以順到不順用在配合樂裡有多
少，詳細論述在下。

樂名序說

　　樂名序，包括配合樂、單舉樂這兩種音樂的樂音，並且明示所有樂音高低的通道。樂名序有七種，列在下：

✵		乏	鳥	號七
	拉		鳴	號六
	拉	朔	勒	號五
♩	朔	乏	鳥	號四
𝟼乏		□鳴		號三
	拉	鳴	勒	號二
𝄞	朔	勒	鳥	號一

　　在這橫畫底下所寫的第一樂名序叫作「朔勒鳥」，第二樂名序叫作「拉鳴勒」，第三樂名序叫作「乏鳴」，第四樂名序叫作「朔乏鳥」，第五樂名序叫作「拉朔勒」，第六樂名序叫作「拉鳴」，它上面的第七樂名序叫作「乏鳥」。又因爲一層樂名序不夠供給樂音上下使用，所以列七排樂名序，分作三層，成爲一圖，這三層的中層七樂名序內，無論從哪一個樂序、哪一個樂音起，或上行到

了上層，或下行到了下層，只依眾樂名序的順序，尋求所繼續的樂音，那麼樂名序內所包含的樂音，一定有應當繼續的樂音，上行可以到拉音為止，下行則可以到烏音為止。卻看下圖：

第一行	第二行		第三行		第四行	第五行
⊕			乏		烏	號七
	拉				鳴	號六
	拉		朔		勒	號五
☰	朔		乏		烏	號四
	6乏				□鳴	號三
	拉		鳴		勒	號二
𝄞	朔		勒		烏	號一
⊕			乏		烏	號七
	拉				鳴	號六
	拉		朔		勒	號五
☰	朔		乏		烏	號四

	𝄽乏			□鳴	號三
	拉		鳴	勒	號二
𝄞	朔		勒	烏	號一
✧			乏	烏	號七
	拉			鳴	號六
	拉		朔	勒	號五
☰	朔		乏	烏	號四
	𝄽乏			□鳴	號三
	拉		鳴	勒	號二
𝄞	朔		勒	烏	號一

　　這圖中的第一行，將樂名序所配置的啓發，各啓發應當依本樂名序的方位寫下。圖中第二第三第四行都是依照樂名序應該的順序，來安排所有樂音，按所有樂音的次序來讀，這些音有的出自其一個啓發的樂名序，有的歸屬於某一個啓發的樂名序。第五行則將樂名序數目

依次寫出。樂名序將所有樂音聯貫起來，極爲精妙。所以創作配合樂及各種音樂，很是簡單容易。圖裡又把剛柔兩種樂形號，附寫在所應該配置的樂名序中，看第三橫行可見。想知道圖中排列寫下的所有樂名序，它含蓋的樂音屬於何種啓發，則在中層七樂名序裡，任意指某一個樂名序的某一個音，從這裡依序尋找應接續的音，讀它一直到烏音，就在它的樂名序內，遇到一個啓發，既已遇到這啓發，就可以知道原所指的音，正是屬於這個啓發了。假如想知道圖裡中層七樂名序內，第五號「拉朔勒」樂名序的「勒」音屬於哪個啓發，就在這個樂名序下面的第四號「朔乏烏」樂名序內，找到勒音下應當接續的音，於是得到「烏」音，又在這個樂名序內得到這個 ，第二啓發，就可知所指的「勒」音屬於第二啓發了。如果想知道第五樂名序的「朔」音屬於哪一種啓發，也是在第五樂名序下面的第四號「朔乏烏」樂名序內，找「朔」音下面應當接續的音，得到「乏」音。從這兒往下尋找到第三號「乏鳴」樂名序，得到了接續乏的「鳴」音。又往下至第二號「拉鳴勒」樂名序，得到了接續鳴的「勒」音。又往下至第一號「朔勒烏」樂名序，得到了接續勒的「烏」音。既已尋得烏音，那麼也就得到「朔勒烏」樂名序了。所有樂名序均書寫 𝄞 這樣的形號，這就是第一啓發了。既已找到這個

啓發，就可以知道上述所指的第五樂名序的「朔」音，屬於第一啓發了。若想知道第五樂名序的「拉」音，屬於哪一種啓發，也和前面一樣，在第五樂名序下方尋找第四號「朔乏烏」樂名序，得到接續拉的「朔」音。又往下到第三號「乏鳴」樂名序，得到接續朔的「乏」音。又往下到第二號「拉鳴勒」樂名序，得到接續乏的「鳴」音。又往下到第一號「朔勒烏」樂名序，得到接續鳴的「勒」音。又在此第一號樂名序下的第七號「乏烏」樂名序，得到了接續勒的「烏」音，既已得到烏音，則也得到「乏烏」樂名序的這個 ♯ 形號，這是第三啓發。既然得到第三啓發，就可知所指的第五號樂名序的「拉」音屬於第三啓發了。大凡樂章裡各個樂音，想知道它們屬於哪個啓發，只要像這樣找，就一定找得到各樂音所屬的啓發了。想要明白辨識樂圖排寫的所有樂音，必須將七個樂名序的某樂名序有幾個樂音，它所有的樂音屬於某個啓發，熟稔的記住，要不然樂圖中的五線及線與間當中，雖然明明將眾音各安排寫在應當的位置，也是不能辨識那個樂音，屬於哪一種音了。既已不能分辨，那也就不能找到要接續的音了。所以將所有樂名序的順序及一個樂名序有幾音，所以樂音屬於什麼啓發的地方，都一一陳列出來。第一號「朔勒烏」樂名序的「烏」音，屬於本樂名序開頭所寫的如此 𝄞 形號，

這是第一啓發。它的「勒」音屬於此 ⎯⎯ 形號，這是第
三啓發。「朔」音屬此 ⎯⎯ 形號，這是第二啓發。第二號
「拉鳴勒」樂名序的「勒」音，屬於第一啓發，「鳴」音
屬於第三啓發，「拉」音屬於第二啓發。第三號「乏鳴」
樂名序的「鳴」音，屬於第一啓發；「乏」音屬於第三啓
發。第四號「朔乏烏」樂名序的「烏」音，屬於本樂名
序開頭所寫的第二啓發，它的「乏」音則屬第一啓發，
「朔」音則屬第三啓發。第五號「拉朔勒」樂名序的
「勒」音，屬於第二啓發，「朔」音屬第一啓發，「拉」
音屬第三啓發。第六號「拉鳴」樂名序的「鳴」音，屬
於第二啓發，「拉」音屬於第一啓發。第七號「乏烏」樂
名序的「烏」音，屬於本樂名序開頭所寫的第三啓發，
「乏」音屬於第二啓發。將所有樂名序所包括的樂音歸
屬何種啓發，都按次序記熟，那麼一看到眾樂圖譜，就
可以辨識樂圖的五線及線、間，是什麼樂名序的方位，
又可以知道五線的某線和某間當中，應該寫什麼音了。
學音樂的人，起初看這些雖然覺得煩瑣困難，已經純熟
之後，只要一看到圖譜內所寫啓發的形號，以及剛、柔
樂的形號，就可以完全辨識樂名序，並及樂名序所包括
的樂音，自然能夠配合音樂而演奏了。剛、柔二樂的形
號，不能夠配合其他的樂名序，而獨獨配合屬於第三樂
名序，為何？因為第三樂名序的「乏鳴」二音，是剛柔

相對的二個音，在其它的樂名序裡，這兩個音不會同時俱在，只有第三樂名序全部都有。所以在第三樂名序的「乏」音，會配此 6 柔樂形號，而「鳴」音配此 ■ 剛樂形號。如果剛樂裡面有應當參雜柔音的地方，就當如剛柔樂條內所說的，在所參雜的柔音旁寫上這 6 柔樂形號，奏樂的人看到這種形號，就知道音應當減半，而以「乏」音代「鳴」音來用。柔樂內有應當參雜剛音的地方，就仕所參雜剛音的旁邊寫上這 ♯ 輔立形號。（這形號就和剛柔形號相同）。演奏者看見這個形號，就知道音應當加一半，而以「鳴」音代替「乏」音來用。

掌中樂名序說

將各個樂名序，排列寫在所畫的手指節、指尖的，
這是用來記住前面所述的樂名序的次等，想要它方便使
用。

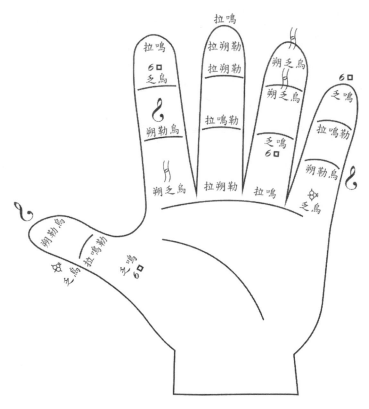

排在大拇指尖的是下面首層七樂名序的第一樂名
序；排在大拇指上節的，是第二樂名序；排在大拇指下

節的是第三樂名序；排在食指下節的，是第四樂名序；排在中指下節的是第五樂名序；排在無名指下節的，是第六樂名序；排在小指下節的，是第七樂名序。排列在小指中節的，是中層七樂名序的第一樂名序；排在小指上節的是第二樂名序；排在小指尖的，是第三樂名序；排在無名指尖的，是第四樂名序；排在中指尖的，是第五樂名序；排在食指尖的，是第六樂名序；排在食指上節的，是第七樂名序。排在食指中節的，則是上面末層七樂名序的第一樂名序；排在中指中節的，是第二樂名序；排在無名指中節的，是第三樂名序；排在無名指上節的，是第四樂名序；排在中指上節的，是第五樂名序；排在中指上節外的，是第六樂名序；排在大拇指上節外的，是第七樂名序。將這些排列在所畫的指頭間樂名序的各個音，合併諸啓發的次第，能夠在指間探索計算熟記它們，那麼，所有樂圖在指間查核對了，就可清楚明白那音樂是以什麼音來開始，以什麼音來接續，以什麼音來結束，又將各音讀記聽熟，以至一聽到全音半音就能分別，那麼雖然不見樂圖，但是一聽到樂音，就如半音條內所說，都一概能分辨它是開始創作的樂音，還是接續的樂音了。

讀音條例說

　　想辨識樂圖排寫的音，就應當明白這音樂所用的啓
發是在五線圖的哪一線，這音從啓發的這一線書寫起，
或上行排列、或下行排列，樂音從啓發而向上排列，那
麼讀音的時候，就從有啓發的樂名序開始，向上挨連，
在線與間當中，各數一樂名序，來尋找第一音，就從該
第一音的樂名序的音樂中，將它上上下下的樂音按次序
讀，樂音自啓發而向下排的，讀音的時候，也是自那有
啓發的樂名序開始，向下挨連，將各樂名序倒著數，既
已找到第一音，就從該第一音的樂名序的音樂中，將它
上下的樂音按次序讀，音樂中，上行的音不超出第六位
的「拉」音，下行的不超過第一位的「烏」音，這樣子
就不改變名稱。若是上行的音超出「拉」音，下行的音
又超過「烏」音，而用這六個音名配合音樂，這是不夠
的，這時就數樂名序，以讀音到「拉嗚勒」、「拉朔勒」
這兩個樂名序內的任一樂名序，就取它那個音不改變，
而音名改變，在它改變音名後，所應當繼續的音，仍然
按照六音的次序讀它，使多出的音有足夠音名使用。然
而，剛柔樂的上行或下行改變了音名，有的相同，有的
不同。讀音到「拉嗚勤」這個樂名序時，若是下行音，
那麼剛柔樂都要讀此「拉」音，若是上行的音，那剛樂

就讀「勒」音，柔樂就讀「嗚」音。讀音到「拉朔勒」樂名序時，若是上起的音，那麼剛樂柔樂都讀此「勒」音，若是下行的音，剛樂就讀「朔」音，柔樂就讀「拉」音。又改變名稱的，只改變音名，它原音高下的音節是沒有改變的。如剛樂上行的音，又是出於「拉」音，那麼將所排列的音向上讀去，讀到「拉朔勒」樂名序的「朔」名，於是改變「朔」名，而讀勒，讀「勒」名時，仍然按照「朔」音的高低聲，從這裡開始，所有餘下的音；就每音令它們遞高一個音聲。倘若不改變音名，那麼第六號的「拉」音之後，音名已經終止，就沒有可以繼續了。又如剛樂下行的音，又超過了「烏」音，那麼將所排列的音，往下讀去，讀到「拉朔勒」樂名序的「勒」名，於是改變名稱，而讀「朔」音，讀「朔」名時，仍然如同「勒」音的高下音聲，從這兒開始讀所餘下的音，就要每個音往下遞一個音聲，倘若不改變它的音名，則讀到「勒」音下的「烏」音，就沒有其它相續的音名了。讀音到「拉嗚勒」樂名序而改變名稱的，也和這個例子相同。看剛樂易名的例子，那麼柔樂的上行下行改變音名的地方，就可類推而知道了。

易用樂音說

前面樂名序條內，將七個樂名序的音，分別隸屬剛、柔性音。現今又在奏剛樂中，改變爲柔樂，奏柔樂當中，改變爲剛樂的緣由，一一說明於後。

這個圖 在奏剛樂中間改變爲柔樂，在五線譜的開頭只寫第一啓發，就可知道是演奏剛樂。樂曲的第一個音，自第五樂名序的「朔」音開始到「鳴乏鳴朔拉朔鳴」共八音，它後面的第九音，則改以第五樂名序柔樂的「拉」音，倘若不改變音樂的形號，那麼這「拉」音，仍然應該讀爲「朔」。現在在第八音後面加了柔樂形號，所以不讀作「朔」，而讀作「拉」。依次讀「乏朔乏勒鳴拉」，線間是空的就越過。於是改變第五樂名序的第三行「拉」字，而讀第四行的「勒」音。依次上行讀「鳴」，依次下行的「乏」雖改變剛樂而用柔樂音名，然而音高卻未改變。這「拉」音高下的音階所在，仍然與剛樂的「朔」音相同。第九音在剛樂要讀作「朔」，在柔樂則要讀作「拉」爲什麼？依據七樂名序剛樂所屬的「鳴」音，上行開始則有「乏」音相續，「乏」音上行則有「朔」音接續。現在第八「鳴」音這個形號，既然排在五線譜的第三線，假若剛樂自「鳴」而上行越過「乏」音，那就應當以

「朔」音相續，所以讀爲「朔」。若是改用柔樂而以繼「鳴」的「朔」字替換，那麼七樂名序柔樂所屬「拉」音，是第五號「拉朔勒」樂名序的第一字，所以讀爲「拉」。然而樂音的名稱雖改變爲「拉」，若是仍然要歌唱剛樂的曲子，則「拉」音形號，就不必照前圖排寫在第四線，必須依此圖： 排在第二第三線的線間，爲什麼呢？這五線的開頭只寫第一啓發，又從第三樂名序「鳴」音往下就遇上第二樂名序「拉鳴勒」的「拉」音，所以把「拉」音排在第二第三線的空間。這一圖 在奏柔樂的中間，穿插著剛樂，它的五線開端是第一啓發，其後寫著柔樂形號，就可知這是演奏柔樂了。樂曲第一個音，自第五樂名序的「拉」音起直到「乏朔乏勒鳴拉乏」，在這八音後頭的第九音，若是以第五樂名序剛樂的「朔」音替代，倘若不改變樂的形號，那麼這「朔」音，仍然應該讀作「拉」。因爲第八音之後，添上剛樂形號，所以依照上圖例證，不讀作「拉」而讀作「朔」。其次，讀「鳴乏鳴朔拉朔鳴」，雖然改變爲柔樂，而仍用剛樂的音名，然而它的音節卻未改變，它的「朔」音高下之音節，仍和柔樂「拉」音相同，樂音的名稱雖改稱爲「朔」，若是仍然歌唱柔樂的曲子，那麼「朔」音形號就不必依照前圖排寫在第四線了，必須像

此圖： 排在第二
線，爲何？這五線啓發的後面寫上柔樂形號，又自第三
樂名序「乏」之下，越一位，就會遇上第一樂名序「朔
勒烏」的「朔」音，所以「朔」排在第二線，以上四圖
已將改變替換所用音名的緣由完全含槪，並取來樂名
序，參考審察，那麼所有樂音的錯綜變化全都可以知道
了。

審用樂音說

音樂在歌唱吹奏或各種樂器的演奏，能謹慎運用樂音，就應當精而不亂、確而不移。「精準和正確」的意思，就是說不要把全音當作半音，也不要將半音當作全音。如這圖 七音內，遇到全音的地方，必隨全音，遇到半音的地方，必順半音，沒有絲毫顛倒錯亂，才可稱作精確。如果聲音高下的音階不能仔細謹慎，而使得彼此混淆，雖然照例讀音名，或者誤作成此圖 ，和第一圖雷同來讀它；或者像第二圖把它誤作高音來讀它；或者像第三圖誤作低音來讀它，這樣就不足以稱是精確了。為什麼呢？如第一圖「烏勒鳴乏」四音雖然照例連讀而它的高下音階，不能仔細看清楚，第四個「乏」半音的位置，仍然用第五個「勒」音如「乏」音讀它，那麼所接續的音也都為此接連而錯了。而第六個「鳴」音於是從第五位接續，第七個「乏」音就從第六位接續了。如這個 第二圖烏勒鳴乏四音，雖然也是照例連讀，它第四個「乏」音，不讀如半音，上頭的例子，誤作高聲來讀，則這第四音占到第五音階，而第六音所應當接續的被第五個「勒」音所占，第七音被第六「鳴」音所占，第八音被第七「乏」音所占了。如此 第三

圖烏勒鳴乏四音，雖然也能照例連讀，而第四個「乏」音，不讀如半音，上面的例子誤作下聲讀它，而落在第三音的位置，則所繼續的音也都因此接連而下降，而第五「勒」竟然接續第三音，第六「鳴」竟接續第四音，第七「乏」竟接續第五音。大抵演奏音樂時，一個音錯了，那麼眾音相繼而錯誤的大概都依據此理。所以說音樂中的全音半音不可不謹慎。真實地把這些全音半音熟悉於耳朵，領會於心中，知道得非常精細，奉行得非常確實，那麼雖然沒有看見樂圖，但是一聽到樂音，自能分辨清晰配合使用，不至於有絲毫顛倒錯亂的現象了。

律呂纂要下篇

（上篇各段所論述的都是用來說明音樂的高低音情形。
本篇則專為闡發說明音樂的長短。）

　　大抵音樂長短都有一定的制度形號作依據。倘若沒
有制度形號，那麼音樂就無所取法，必使音樂混亂而沒
有條理。所以制度形號各音都有，而在「配合」樂，尤
其重要。怎麼說呢？在演奏配合樂時，什麼音應該長，
什麼音應該短，若沒有一定的法則，所奏的各音互相違
背，反而聽來令人厭倦。所以計量音樂的長短為它作了
制度，並制作八形號、三遲速等號，能切實詳細審察
它，那麼，大凡音樂該長該短，就都可以知道了。

樂音長短之度說

大抵演奏音樂想要運用自定長短的音符，而用無聲的度來顯示，而它應當長或應當短，就明白可知。實則「配合」音樂，所有樂器齊奏時，只能以手勢的降低、提起作為度，而使用手勢的一個降低一個揚起，稱作全度；或者只有一個降低，或是一個揚起，這稱作半度。

奏樂時，樂工以樂圖上所排的八形號的分界，依據此度而創長短度有兩種，一個稱作平度，一個稱作廣度。平度是不慢不快，用這種度，那麼八形號的分界，就不必增加或減少，所以稱此作平度。用廣度的話，就將手勢放緩，抑揚的手勢雖緩，樂工看了，反而將圖中所排列的八形號的分界減半，使音樂聲比之前加倍短促。

配合樂用平度，將所合的眾聲齊奏，演奏中樂師不能變換樂音的次序，但是一改平度而使用廣度，此時聽到這些音樂，竟然倍覺和諧異於平常。這實在是創作音樂的人的高妙技巧，而樂工變幻它，以呈現出音樂的奇妙來。用廣度那麼聲音反而變短，所以應用在人聲的較少，應用在樂器的較多，為何呢？手比喉嚨快，所以吹彈性質的音樂，必須採用廣度，因半減八形號的分界而使得樂音異常，若不使用廣度，就必須再加八形號而成

為十六形號，寫十六形號，那麼圖內就會混雜難以觀看，所以想要半減八形號的時候，必須採用廣度。

樂音長短之形號說

樂音長短的形號有八種，若是少於八種就不夠用來分別樂音長短，多了又容易混亂。關於形號有三說：一是名，二是式，三是節。名，要看各分位，來命長短之名。式，想讓奏樂的人知道這是某形號，那是某形號，而方便認識。節，就是要讓奏樂的人，看到各形號就知道樂音的節，應當有多長，而另個音節應當有多短。現在先列出它的名在後。

八形號的名：

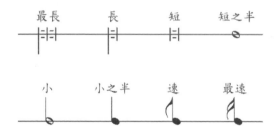

第一形號名叫「最長」，是說它所奏的音節最長，奏樂時遇到這個形號，就將屬於此形號的音，延長這個音，使這個音變最長，比七形號的總分更長。第二形號稱作「長」。屬於這音節雖然不及「最長」所屬音節的長度，實際又比其它音長，所以稱作「長」，奏樂時，遇到這形號就要將所屬的音延引變長，音樂中用這個形號的很少，只有在下聲作為其他聲的基礎時，長音與此聲相

合，所以偶而會用到它。第三形號稱作「短」，屬於這音節的，雖比其他形號所屬的音節要長些，但比前面的形號所屬音節，就又短少很多，所以稱作「短」。第四形號稱作「短之半」，屬於這種音節，比短形號所屬音節，又少了一半，所以稱它「短之半」，這音節正好與全度相符合。（全度，就是前面所說的手勢一降低一揚升）第五形號稱作「小」，屬於這種音節既短又小，所以稱作「小」，這種音節只有第四形號所屬音節的一半，正好是半度。（半度，就是前面所說的手勢或只有　降低，或只有一個揚升）第六形號稱作「小之半」，屬於這個音節的，只有第五形號所屬音節的一半，所以稱「小之半」。第七形號稱作「速」，屬於這個音節的比前面形號所屬的音節更快速，所以稱作「速」。第八形號稱作「最速」，屬於這種音節的，只有前面形號所屬音節的一半，所以稱「最速」。創造音樂的人又將八形號音節的長短以譬喻來指稱它這種概念。最長形號稱作「睡」，這個形號所屬的音，雖上行下行輪流變遷，而屬於這種樂音的，仍然悠揚婉轉沒有停止，這個音節最長，所以用「睡」來作比喻。長形號稱作「臥」，臥接近睡，屬於這一形態的音節，雖不如上面形號的音節那麼長，卻比其他形號的音都長，所以用「臥」來作比喻。短形號稱爲「坐」，坐接近於臥，屬於此類的音節，雖不如上述形號所屬音節，

樂音長短之形號說

而仍然是既大又長，所以用「坐」來比喻。短之半形號
稱作「遊」，遊在行和坐當中。屬於這類型的音節，沒有
太長太短，正是在長短之間，所以拿「遊」來作比喻。
小形號稱為「行」，行在遊和趨之間，屬於此類型的音節
比短之半形號所屬音節還長，所以用「行」來作比喻。
小之半形號稱作「趨」，屬於這類型音節的，一作「輒
歇」，教人無法理解，實際上更似奔跑急走很快的樣子，
所以用「趨」來作比喻。速形號稱作「飛」，飛比奔跑急
趨更疾速，屬於這類型音節的，較前面各音又更短，所
以用「飛」來作比喻。最速形號稱作「不見」，音樂中若
有這種形號所屬的音，那麼樂工絕對不會將它分割為
段，而是很快地超越，因此以「不見」作為比喻。

八形號之式說

　　第一第二第三形號，所以指示音節的延長，所以將這三形號 ⊞⊞ 縱橫而繪，成為方式，這三種形號都是出自剛樂的形號，剛樂形號作成這樣的方式：■。第三短形號，也是模仿此方式而作 ⊟。第二長形號用來指示它所屬的音節，加倍長於短形號的音節，所以將短形號的一豎畫加長而寫成這樣的方式：⊟。第一最長形號所以指示它所屬的音節，又比長形號所屬的音節加倍長，所以在長形號左邊又加上一個方形而成為這樣 ⊟⊟ 的形式。短之半形號作成這種 ⊖ 圓的形式，這理由有二，一是指示它所屬的音節正好與全度相符合；一是指示這個形號之後，所有的形號所屬的音節依次減少了！⊖這個圓形號就是出自 **6** 的柔樂形號，後來的其他形號，都是出自這個短之半形號，為什麼呢？在 ⊖ 短之半形號添加上一豎畫，就變成這個 ⌐ 形式的小形號，看到這個小形號，就將屬於此音節比短之半形號所屬的音節要再減半。小之半形號仍然和小形號的方式相同，將墨色塗滿來分辨它們，這個 ⌐ 小之半形號所屬的音節，只有小形號所屬音節的一半，演奏這音節，要使此音比小形號所屬音節快一倍。小之半形號的豎畫下，加上一個勾就成為這樣 ⌐ 的速形號，這個形號所屬的音節，只有

小之半形號所屬音節的一半，演奏這形號所屬的音，又
使此音比小之半形號快了一倍。速形號上再加一勾，就
成為這樣 的最速形號，演奏這個音節時，就又使此音
比速形號所屬的音節快了半倍。

用八形號說

　　最長形號用在人聲這種音樂中的很少，為什麼？這種形號所屬的音節必須延引極長，而人的聲氣像這樣耐久的很少，只有將風琴等樂器拿來設法使用，才可以使這一個音悠揚婉轉而不絕。這些樂器可以用在長形號，長形號所屬的音節，雖然比不上最長形號所屬的長，然而和其它形號所屬相比也算很長，所以使用在人聲的音樂中，也是很少。短形號雖然時常用在人聲的音樂中，然而多數用在音樂要結束時。再說四聲的音樂，雖然都用這個形號，但只有下聲音樂裡，用這個形號較多。為什麼呢？在配合樂裡，下聲是眾聲的基礎，所以它所屬的音，在開始創作時，就必須延引使它變長，它的延引而長，必使它配合在眾音裡，這短形號所屬的音，比前面的長形號、最長形號所屬的音雖短，實際上比後面五個形號所屬的音來得長，所以短形號用在下聲的音樂中很多。下聲音樂適合長音，所以眾形號內多用最長、長、短三形號。中聲的樂性與下聲接近，所以中聲音樂也可以用短形號。高聲和最高聲的樂性與下聲和中聲相反，所以只有這二聲適合短、速的音。這四聲的樂性，實與人性相近。下聲的樂性與老人遲滯緩慢的性子相似，所以下聲就用遲長的音。中聲的樂性與中年穩定莊

重的性子相近，所以中聲就用安徐的音。高聲、最高聲
的樂性與孩童少年敏捷快速的性子接近，所以高聲、最
高聲就用疾速的音。

排寫長短形號說

　　八形號內，後四個形號的豎畫，必須斟酌考慮如何安置。有的像這樣 〔樂譜圖〕 置放在音號下，有的像這樣置放在音號上頭：〔樂譜圖〕 這都可行。為什麼長短各形號不讓它們超出五線圖外而完全排寫進五線圖內呢？就是因圖裡不會凌亂，而觀看的人也可以更分明，所以斟酌考量安置它。若是將眾形號的豎畫，全都寫在上面，那麼五線的上線所安置的形號的豎畫，必然超出五線之外；若全寫在下面，那麼下線所排的形號的豎畫，也會超出五線之外。

　　超出在外的話，樂圖就會混亂，而看的人也不會明白。五線的中線，所排形號的豎畫如此圖 〔樂譜圖〕 ，畫在音號的上下都可以，若是中線以上的線，及線與間所排眾形號的豎畫，都應該像這個圖 〔樂譜圖〕 畫在音號的下面，若是中線以下的線及線與間所排眾形號的豎畫，都應如這個圖 〔樂譜圖〕 ，畫在音號的上面。

　　如此，所有形號的豎畫完全被五線所包含，沒有超出在五線外，而五線圖上下間所寫的歌詞，就不至於蒙蔽混亂了。如果五線圖的中線以上所排形號的豎畫如這個圖 〔樂譜圖〕 都畫在上面，而中線以下所排形號的豎畫如這個圖 〔樂譜圖〕 都畫在下面，那麼五線圖上下

所寫的歌詞就容易受遮蔽而混雜，而且空間多半被它們所占據了。

　　五線圖上下寫歌曲的字當如何安排呢？大抵創作音樂必須將歌中的音，排在樂圖五線內，將歌詞配合樂中的音，而寫在五線的上或下，因此所有排歌音的五線圖上下都空了，恰好是寫歌詞的好地方，所以精通音樂的人不等待事先見過樂圖，事先學習歌曲音韻，只要將圖內所排的音，圖的上下所寫的歌詞，看了就能唱出，而樂音的長短高低，自然不至於錯誤了。可以觀看下圖：

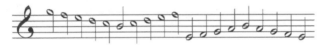

樂音遲速之三形號說

想知道樂音的長短形號界限，必須應當先知是人聲或是樂音的長短不同。大概說來，樂器的聲音，可以使人聲更加緊密。創作音樂的人，為了分辨長短，所以創制遲速的形號。人的歌唱和樂器所奏出的聲音，想要使它或長或短，不必長短形號，只要把遲速形號，寫在原有形號的旁邊，就能呈現音節的長短來。

這個形號有二種：一是全形號，二是大半形號，三是大半之半形號。全形號寫成 ◯ 一個圓環的形式，樂圖內有這個形號，奏樂的人就會將八形號所屬的音於是二分加一，延引而變長。大半形號作成 ℭ 這樣，成大半個環的形式，樂圖內有這個形號，奏樂的人，就將八形號所屬的音，減去全形號的三分之一，這個音不長不短，就在長短當中。大半之半形是在大半環畫一界線作成 ℭ 這樣的形式，樂圖內有這樣的形號，奏樂的人就會將八形號所屬的音，比較大半形號的音減去一半。在沒有八形號之前，古人用各種形號來訂定樂音長短之節奏，很是煩瑣困難。

八形號既已創建，就把各項形號完全拋棄，只將全形號、大半形號、大半之半形號，配用在八形號中，而音的長短自然容易識別，這個形號就是書寫在樂圖左邊

57

與啓發連接。在一個樂圖內沒有寫上這個形號，到了第
二、三個樂圖，只寫上一項形號，可用來指示圖內所排
的音，是應當長或應當短。

用遲速三形號說

奏樂的人若看見樂圖有全形號，就將八形號內最長
形號所屬的音節準十二度（十二度是說手勢降低升高各
十二次，這個音才算完畢，以後的度數都各自依次減
半）長形號所屬的音節準六度，短形號所屬音節準三
度，這之後的形號所屬的音都仿效這樣做法，依此減去
半數作為法則。自從有八形號以來，用這全形號的少，
怎麼說呢？用全形號將短之半以後形號的音節按照最
長、長、短形號，依例減算，那麼在「度」之外又見到
分和奇零數，實在太繁瑣。所以將大半形號用在八形號
所屬的音，那麼樂音延長之後，極盡夠用，而所分音聲
的「度」也不會有奇零煩碎的數目了。所以用全形號的
少，用大半形號的多。但因古人多半用全形號編樂書以
傳世，現今恐怕失去古樂書中的精神意趣，所以全形號
仍存在。奏樂的人若看見縱圖內有大半形號，那就將八
形號的最長形號所屬的音節準八度，長形號所屬音節準
四度，短形號所屬音節準二度，短之半形號所屬音節準
一度，小形號所屬音節準半度（這音有兩作，才能和全
度相準），小之半形號所屬音節準四分度之一（四分度之
一，或手勢揚升到一半，或降低到一半，而後這個音就
完畢。這音有四作，方和全度相合，所以說準四分度之

一）。速形號所屬音節準八分度之一（這形號的音有八作，才是一度）。最速形號所屬音節準十六分度之一（這一個形號的音有十六作，才是一度）。這些可在後面八層圖內詳細的看到。

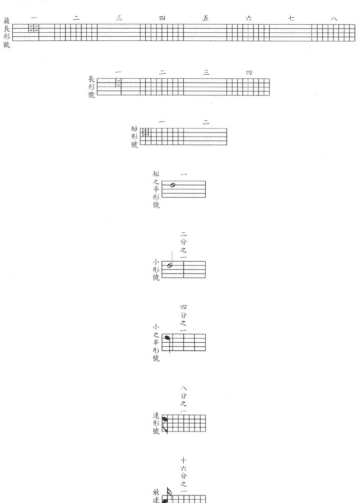

觀看這圖而大半形號所屬八形號的音節，或是準幾度，或是準一度的幾分，清楚可見。第一層是最長形號所屬的音節準八度，所以界定爲八分，這裡的一分就是準一度，又想要它方便給人觀看，所以一分之內有綴加豎畫線，一分則不綴加豎畫線，以此來分別，其他層都是仿效這個做法。第二層長形號所屬的音節準四度，所以界定爲四分。第三層短形號所屬的音節準二度，所以界定爲二分。第四層短之半形號所屬的音節準一度，所以只是一分，因爲只有一分，所以沒有界定分的豎畫線。這之下的四層小型號等所屬音節都不到一度，就各自畫成一度的「分」，原來是將這一度又畫成小的分，來呈現小形號等所屬的音節，僅準於小分的多少。第五層界定一度的分是兩小分的小形號所屬音節僅準一度的一半，所以界定一度爲二分。第六層界定一度的分是四小分的小之半形號所屬音節，只有四分度之一，所以界定一度是四分。第七層界定一度的分是八小分的速形號所屬音節，只有八分度之一，所以界定一度爲八分。第八層是界定一度的分爲十六小分的最速形號所屬音節，只有十六分度之一，所以界定一度爲十六分。上圖將八形號所屬的音節準幾度或者準一度的幾分，都是發明，再看下圖就更加的明白了。

　　這個圖上層界定作八分的，可以看見首列最長形號
所屬的一個音是準八度，下層也是界定為八分的，可以
看見合併了七形號所屬的音，仍然及不上最長形號的音
節長。又將這個八分從中間平分，可以看見左邊四分的
首列長形號所屬的音節，是準四度。又將所剩餘的右邊
四分，從中間平分，可以看見左邊二分的首列短形號所
屬的音節準二度。又將所剩餘右邊二分從中間平分，可
以看見左邊一分的首列短之半形號所屬的音節是準一度
啊。又將所剩餘的右邊一分，從中間平分，可以看見左
邊半分的首列小形號所屬的音節準半度。又將所剩餘右
邊的半分，從中間平分，可以看見左邊首列小之半形號
所屬的音節，為準四分度之一。又將所剩餘的右邊從中
間平分，可以看見左邊首列速形號所屬的音節是準八分
度之一。又將所剩餘的右邊從中間平分，可以看見左邊
首列最速形號所屬的音節，是準十六分度之一。末尾依
然是空的，但只右邊一半。由此可見合併七形號的音，
仍然不及最長形號音節的長啊。下圖發明，大半的八形
號所屬的音，用在配合樂的條例裡來看，就是四聲所適

宜的音和他遲速長短的音節，分開來看是不一樣，合起來看則是相同的，所以就都可以知道了。

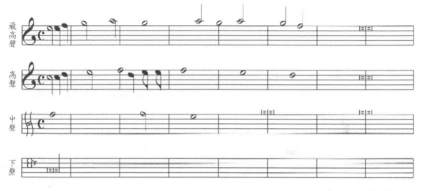

　　這個圖四層都是用豎畫界定作八分，將四聲所屬的樂音，列在各自的那一層，最速形號所屬的樂音很快速，用在人聲的樂章很少，所以上圖內只有這一種形號不寫。其他的七個形號都書寫在裡面，上層所排的是最高聲的樂音，這種聲音或上行或下行喜歡依次連接而且越位的很少，這種樂音用短速形號的較多，這一層的第一分，排列三音形號的，因這三個音的總分是準一度的緣故，前一個音屬於小形號準半度，剩下兩個音都屬於小之半形號，各準四分度之一，所以這三個音的總分只有準一度。後面五分總共排列八個音，所以這八個音的總分只有準五度。依據這個就可以知道它的音節都不會長，只有第七第八分之間，所排一個音屬於短形號，所

以這個音節是準二度，這裏排一個長音，就是按前面所說的用在人聲音樂的終止時。第二層所排的是高聲的樂音，這一層第三分裡面排到數個音的，因此第二第三分之間所置的一個音，屬於短之半形號，它的音節是準一個全度，佔去了這一層第二分的一半與第三分的一半，而它的第三分仍剩餘一半，又以三個音來完足這所剩餘的半分，所以排這幾個音，這三個音的前面一音屬於小之半形號，是準四分度之一，其餘兩個音都屬於速形號，各準八分度之一，所以這三音的總分，只有準半度。這裡所剩餘的半分，不去用準半度的一個音，竟然用三個音使半度的分得以滿足，這是爲什麼？這是創作音樂的人配合音樂性斟酌使用樂音的緣故，假若是繼續這個短之半形號的音，而用了小形號的一個音，那麼音調的和諧必定不如用這三個音啊！所以繼短之半形號的音，而使用小之半形號的一個音和速形號的兩個音，使得準於半度。這一層其他分所置入的音符，原因和上層沒有不同，所以不再討論。第三層所安排的是中聲的音，這種聲音沒有什麼上下的，這一層第五分所安排的是長形號所屬的音符，這一音節是準四度，所以五六七八這四分都被它所佔據。當上面兩層所排的高聲和最高聲的幾個音，奏滿四度，而這一層中聲的一個音悠揚婉轉緩慢引入這才終止，所以說一個音節是準四度。第四

層所排列的是下聲的音符，這一層只排一個音符，這一個音節是準八度，所以八分都被它所佔據。它上面的三層所排列的最高、高聲、中聲的上下長短的幾個音，奏滿八度，而這一層下聲的一個音悠揚婉轉緩慢引入這才停止，所以說這一個音節是準八度。將這個四層圖所排列的所有音符詳細觀察它們，那麼音節所配合的長短形號，及長短音符配用四聲的地方，就都可以明白了。前面說的配合之樂，下聲是眾聲的基礎，所以將前圖上三聲所用的各音一起配合下聲最長形號所屬的一個音來使用，下圖又將長形號所屬的音用在下聲處，並將下聲作為配合樂眾聲的基礎，這是一種發明。

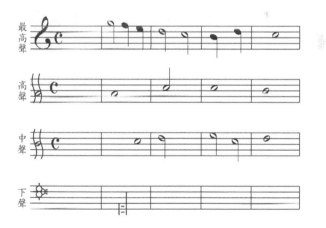

這四層圖用來配合四聲，所以將隸屬於四聲的音符，各自排在所應配合的本聲層之內，又將此四層各以豎線畫界，作為五分。第一分只寫上樂的啟發及遲速形

65
用遲速三形號說

號，其他四分就和四度相準。下聲層內只排長形號所屬
的一個音符，可以看見這個音節是準四度，因此占據這
一層的四分，而成為上面三層所排列眾音的基礎。所謂
基礎，就是上面三層的最高、高聲、中聲所隸屬的各種
長短形號的音，各自配合聲性，奏滿四度，而這層下聲
所屬的長形號緩慢引入的一音這才停止，所以認為是眾
音的基礎。眾音的長短高下雖然不同，但各自配合他的
聲性演奏，則沒有不協和，而聽的人也能持續而不厭
倦。單舉的音樂用最長、長形號的很少，或是全不用，
為何呢？只引用長的一個音，而不讓他上行下行，就讓
人聽了感到厭倦。所以這兩個形號用在單舉的音樂很
少。後面六個形號的音節沒有什麼長的，所以單舉的音
樂都會用它。六形號音節在單舉樂裏，要分辨是容易
的，而且前兩個圖已經將用這些音的地方，做了發明，
所以不再討論。凡是樂圖裡看見這個「𝄴」大半之半形
號，就將圖內所排的八形號的音比大半形號減去一半，
它最長形號的音節，只準四度，長形號的音節只準二
度，短形號音節只準一度，短之半形號音節只準半度，
小形號音節只準四分之一度，小之半形號音節只準八分
度之一，速形號音節只準十六分度之一，最速形號音節
只準三十二分度之一。音樂裡若用這個大半之半形號，
那麼最速形號所隸屬的音作三十二次，才能和一度相

準。這個形號所屬的音非常快速，人聲能這樣的很少，所以人的聲樂不能夠接連多用，對樂律精通熟悉的人，才能稍微用它，至於樂器音聲的快速，全依靠熟手，所以這個形號可以斟酌用在管弦樂音中。

三分樂度說

　　前面所說的三遲速形號所屬八形號的音，或是準幾度，或是準一度的幾分，都是從其中平分，平分後再平分。此外又有三分度的條例，稱作三分形號，全形號不會用到這個，只有大半、大半之半形號會用到他。用在大半形號的，稱作小三分形號，那麼如這個 🎼3 寫在大半形號旁；用在大半之半形號的稱做大三分形號，那就如這個 🎼3 寫在大半之半形號旁。或者有人仿效舊式的，將小三分形號像這樣 🎼 寫上。大三分形號，如這樣 🎼 寫的，那麼大小三分都是相同用法。它們之所以不一樣，不是說大三分形號的音節長而且大於小三分形號的音節，只是大三分用來準度的音比小三分用來準度的音多了一倍，因此用大小來分別它們。樂圖內有小三分形號：就是最長形號所屬的音節準六度，長形號所屬的音節準三度，然而此二形號用在三分的實在很少，因為三分度的音很短促，所以用這兩種形號的很少；短形號所屬音節準一度半；短之半形號所屬音節不到一度，只有準三分度之二；小形號所屬音節不到半度，只有準三分度之一；小之半形號所屬音節，是準六分度之一；速形號所屬音節，是準十二分度之一；最速形號所屬音節，是準二十四分度之一。樂圖內有大三分形號：就是最長

形號所屬音節準三度；長形號所屬音節準一度半；短形號所屬音節準三分度之二；短之半形號所屬音節準三分度之一；小形號所屬音節，是準六分度之一；小之半形號所屬的音節，是準十二分度之一；速形號所屬的音節，是準二十四分度之一；最速形號所屬的音節，是準四十八分度之一。前面論「度」條內，用手勢的一個降低一個揚起作爲全度，或是只有一個降低，或者只有一個揚起作爲半度。現在創造了度的三分平均分，而畫爲這樣 V 合成尖形兩岔狀的圖，用所分岔的一半，作爲一個降低手勢的準半度，而另一半則爲一個揚起手勢的準半度，合起來是一度。音樂如果用大半形號，那麼小形號所屬音節，只準半度，所以在這個 ◦\V\ 圖的左線條上寫一個小形號，它下面合成尖形的地方，也寫一個小形號，用來指示手勢從上面一個降低，而上面小形號的音才可開始，手勢降到兩岔合尖的地方，接著往上揚起，而下面小形號的音節就繼續進行。在這可見兩個小形號所屬的音節，只準一度。如果用小三分形號，那麼小形號所屬的音節，就不到半度，只準三分度之一，所以在這 ◦\/\ 圖的左線條上寫一個小形號，不可讓它到下面合成尖形的地方，只要從這線條上面算起，來到線條三分之二的位置，這兒再寫一個小形號，轉過尖形地方，從右線條算起，來到三分之一的位置，再寫上一個小形

號，可以看到這三個小形號的音節，只有準一度。用手勢抑揚的度來分析，樂師的手沒有降低到下面，只到三分之二的位置，而這一個小形號的音就結束了，將手降低到下一分而又往上揚起一分到位，這樣又一個小形號的音也完成了，從這兒往上揚起到二分的位置，又一個小形號的音完成了，因此這三個小形號的音節只準一度。下列形號都是依據這個例子類推的。以三分度配合樂音和從中平分的度大不同，不能不知道。又依據三分度為例，樂圖內有短之半形號的音，而它接下來是小形號和小之半形號的音，因為這些不及短之半形號的音，所以短之半形號的音節是準三分度之二，而所剩餘的一分用到小形號等音，才使它完整。

看這 𝄞 圖所排樂歌的第一音，是短之半形號，第二音是小形號，小形號的音因為及不上前面短之半形號的音，所以前面短之半形號的音節是準三分度之二，至於小形號音節是準三分度之一，所以繼續短之半形號，將小形號的音，用進所剩下的一分內，來使這一度完整。第三音也是短之半形號，接下的兩個音，都是小之半形號，它所接下來的這兩個音也是及不上前面的音節，所以前面短之半形號的音節，仍然是準三分度之二。小之半形號的音節是準六分度之一，所以將兩個小之小之半形號的音，用到所剩餘的一分內，使這一度

完足。如若繼續短之半形號的音，或是比短之半形號的音節長或是相等，那麼前面短之半形號的音節，就是準一度，看圖就可以明白了。這 圖所排的樂音全是短之半形號，它的音節都相同，所以各準一度。這 圖的第一音是短之半形號，第二音是短形號，它所繼續的音節比前面的音還長，所以前面短之半形號的音節，也是準一度，第三第四音都是短之半形號，所以第三音節也是準一度。再說短之半形號後面音韻停頓的時候，若是比短之半形號的音節長或相等，那麼短之半形號的音節也是準一度，（音韻間歇時候，一起在後討論）看圖就可明白。

這 圖所排樂歌的第三音，是短之半形號，它旁邊用小直線作標記的，就是短間歇形號（間歇形號也有八項，詳細討論在後）。這個停頓的時間，比短之半形號的音節長，所以短之半形號的音節就是準一度，再來短之半形號若是在樂章的結尾，那麼它的音節也是準一度，短形號的音也和這個例子相同。繼續短形號的音或是和短形號的音節相等，或者更長，那麼短形號的音節是準二度。短形號後面音韻停頓的時間，或是長於短形號的音節，或者相等，那麼短形號的音節也是準二度。再說短形號若是在樂章的結尾，那麼它的音節也是準二度。若是繼續短形號的音，但不及短形號的音

節，那麼短形號的音節只準一度又三分度之一，所剩下的二分，或是用到短之半形號的一個音，或是用小形號的兩個音來使它完足。就像這　　　圖，兩個短形號接連排在一起，那麼後面短形號的音，只能與短之半形號的音節相準，也就是說前面短形號的音節比後面形號的音多了一倍，要用大三分。

　　若是遇到這種兩個短形號接連排在一起，那就將兩個形號如這　　　圖，全部填上墨色來分別它們。再者後面短形號的位置，將短之半形號用入也是可以。用小三分，那麼小形號的音節只準三分度之一，三個小形號才準一度，這個　　　圖就是了。小形號的音節比小之半形號的音多了一倍，若用小之半形號必定多到六位才準一度，這個　　　圖正是。小之半形號的音節，比速形號的音多一倍、比最速形號的音多三倍，若是用速形號的音必定來到十二位，而最速形號的音必定到二十四位，這才準一度。

　　這裡兩個圖（右圖跟下圖）　　　

　　　　　　　正是。它湊滿音樂的一度，像前圖接連用了六個小之半形號的音，不是固定例子，但是用了六個小之半形號的音來完足它也可，或是參用其他形號的音來完足它也可。

　　譬如這　　　圖，開頭所排的兩個

音都是小形號，它的音節都是準三分度之一，所以兩個音占去了三分度之二，所剩餘的一分，用了兩個小之半形號的音，來完足它。第五第六音也是兩個小形號的音，所以第七第八音也是用兩個小之半形號的音，來完足所剩餘的一分，將這一度湊滿。錯綜音聲而用樂度的條例很多，前面已經闡發了，所以不再探討。三分形號的音節無法正確的準一度，想要正確準一度使用，則另有一個辦法，所用音節不到一度的，就在音符旁，像這個⨀圖，或是如這個┬圖，點綴一個小點來增加它的音節。所有音號旁有點的，就將音節比原音符再增一半，譬如大半形號所屬短之半形號的音，雖然是準一度，若是像這個⨀圖，加上一點在音符旁，那麼它的音節就是準一度再加上半度了。短形號的音雖是準二度，像這個╫圖，在音符旁綴上一點，那麼它的音節就是準三度了，使樂度完足的辦法必須變通使用它。三分樂內，演奏抒寫心情的音，如有應當使用準一度的兩個音，就像這個 𝄞 圖，所排用的兩個音，這個圖開頭所排的短之半形號的音節，是準三分度之二，所以接著用準三分度之一小形號的音，來完足所剩餘的一分，且看歌調的快慢，像這個 𝄞 圖所排用的也是可以，這個圖開頭所排的是小形號的音，接著用短之半形號的音，來完成這一度。所以演奏音樂的人必須斟酌

適當用它，不必限定音數，只要完足樂度，那麼它的樂
調和諧都是一樣的。樂音的長短全看八形號的區分，熟
知八形號的區別，那麼完足樂度也就不難了。

一樂中平分度三分度互易之說

有時齊奏音樂或者是合奏音樂，正用三分度配合演奏當中，忽然用平分度替換；有時正在用平分度配合演奏當中，忽然用三分度替換。那時聆聽這音樂，就好像看慣了的一種東西，認為這是很平常的；又像看見奇珍異寶，就愈加快意了。這些在圖上都可看見。

這個 ♪♫ 圖，是用三分度中間以平分度替換的一種發明，所以圖開頭寫上這個 ♩ 三分度形號，中間寫上這個平分度形號 ℂ 。假如開頭用三分度，那麼中間就用平分度；開頭用平分度，那麼中間就用三分度。這兩項形號必須斟酌考量互相替換，精通創作音樂的人，每次運用這方法，樂音就會因此耳目一新。古代沒有八形號，變換度很是煩雜困難，只有精通音樂的人才能互相變換。它之所以煩雜困難的理由是因為沒有音聲的長短形號，只看手勢降下揚起快速緩慢，來作為長短而變換它的度。只將圖內排的音符填上墨色作為記號，所以變換度很是煩雜困難。現在有了八形號，於是覺得變換度很方便。

這個 ♪♫ 圖，是古人變換度的辦法，現代創作音樂的人，有的仿效古代例子填上墨色，反而將小之半、速、最速三個音 ♩♩♪

75

的原先填墨的形號，變換爲白圈 ♩ ♩ ♪ ♪，所以用古代變換度的辦法必定難免煩雜冗長。創作音樂的人知道這情形，所以將八形號的音變通使用，因此它的長短音節沒有不合的。他變通八形號的音，沒有變換音節，也沒有改變手勢降下揚起的度，只在分度時候斟酌音樂應該慢應該快，或用平分或用三分，來確定樂音的快慢。

這個圖

將古今變換度的辦法，以及運用古法的難處，和運用今法的容易處，作了一個發明。這圖兩層所排的樂音都相同，上層的左邊所排的是三分度形號，中間變換而使用了平分度，並且用墨色填上它的音符作爲記號，這是古法。下層的左排也是三分度形號，中間變換爲平分度，但沒有用墨填在它的音符上，這是今法。運用今法在大半形號來確定音節，那麼音樂不至於謬誤分辨不清，而且變換度也不會煩雜困難了。這三分度大致適合抒寫歡喜快樂的音樂，而不適合抒寫悲愁寂寞的音樂，所以創作音樂的人，將三分度只用在抒寫歡喜快樂的音樂中，用在悲愁寂寞的音樂中很少。它宜或不宜是什麼道理？三分度是用來呈現快速的音，而抒寫喜樂的音短速越位的少，所以速和速相合，因此三分度適合抒寫喜樂的音樂。而抒寫悲愁寂寞的音，遲長和緩越位的現象多，遲與速彼此

不融合，所以三分度不適合放在悲愁寂寞的音樂裡。又在平分、三分度之外，另有一種叫「廣度」，演奏音樂時，如果突然改變原度而使用廣度，那麼樂師手勢的抑揚就會比前面的加倍緩慢，而演奏的人看見了，就將眾形號所屬的音節減半變短，音數加倍，來完足原度的界限。音樂中改變原度而使用廣度，只有幾個地方也不多，這實在是創作音樂的人用來顯示音樂的奧妙。從前顯示八形號的音節是長是短，就在形號旁綴上各種式樣的點；現代創作音樂的人，將八形號配用在平分、三分度裡，那麼所有樂中音節要短要長，全都沒有不完足的了。所以整個拋棄其他項點式，只留下半加形號的音節點式備用著。這個點式平分度、三分度都能使用。凡是音樂的眾形號音節想要增長一半，就如前面所說的，在它的形號旁綴上一個小點，然它所屬形號的這一個音，不可讓它上下，只能延長。又歌唱中如果有一個字關乎到幾個音的，那麼要將歌中的這一個字，或上或下讀完所有相關的幾個音，這一個字的聲音才算完成。排圖時將這首歌中的這一字，合當幾個音的形號來寫它，來呈現樂中相當的音號，都屬於這一個字。有數個音屬於這個字，那麼數個音的形號，就都連寫在一處，它的連寫是這樣：將有勾的形號，畫大勾來連結，所連接的音若都是速形號，那麼速形號原有一個勾，所以將這裡的眾

一樂中平分度三分度互易之說

音形號如這 圖，畫一個大勾來連結它們；若是所連結的音，都是最速形號，那麼最速形號原有兩個勾，因此將這裡的眾音形號如這 圖，畫兩大勾來連結它們。

若是沒有勾的形號，那就將眾形號畫上一個大曲勾，來連結它們。它所畫的曲勾或者像這個 圖，在音號上面，或者像這個 圖，在音號下。

樂音間歇說

　　演奏配合音樂中，有一兩個音應該稍稍停止，那麼暫時停頓這個音，適當時候再演奏，這就是所謂的「間歇之候」，「間歇之候」不都相同，有長久停歇的，有暫時停歇的，要看音樂中的節奏來決定停歇的遠近。指引間歇的遠近，也像指示音聲的長短形號，因而創作了八項，所以辨認形號很重要。當演奏音樂的人看見樂圖內有間歇形號，就會看樂師手勢的抑揚之度，而各人應隨時適當地停頓在自己演奏的聲音上，停頓結束了再奏。若是沒有間歇形號，那麼奏樂的人必須要完全理解音樂中的各種聲音，才能演奏它。倘若知道得不夠精熟，就不會知道這聲音將停在哪裡？哪裡再演奏？而它停歇的時間，不是超過就是不及，音樂就絕不會完善了。所以配上八音的度，而制作八間歇形號。這八形號的格式，在後面各圖中可見。間歇形號若和大半形號所屬準八度的最長形號相配，那麼它的停頓時間也是準八度，如下圖 ，奏樂的人在他演奏的音樂內，看到這形號，就到這個形號的方位停止所演奏的音，等到樂師八抑八揚他的手，直到八度完畢，才演奏接下來的音。假若和準四度的長形號相配，那麼它的停頓時間也是準四度，如下圖 ，奏樂的人在他演奏的音樂內，看見

這個形號，就到這個形號的方位停止所演奏的音，到了四度完畢，才演奏接下來的音樂。假若和準二度的短形號相配，那麼它的停頓時間也是準二度，如右圖　　　奏樂的人在他演奏的音樂裡，看到這個形號，就到這形號的方位停頓所演奏的音樂，直到二度完畢，才演奏接下來的音樂。和準一度的短之半形號相配的，它的停頓時間也是準一度，如右圖　　　。與準半度的小形號相配的，它停頓的時間也是準半度，如右圖　　　。與準四分度之一小之半形號相配的，就像下圖　　　，和前圖的形號不一樣，而向右撇上一勾。與準八分度之一速形號相配的，就像下圖　　　，而一勾撇向左。與準十六分度之一最速形號相配的，就像下圖　　　和前圖形號沒有不一樣，但是它的勾比前圖形號的勾長了一倍，它第六第七第八三個形號，停頓的時間不到半度，很難和手勢抑揚的度相準，但視呼吸的氣息作爲度。以呼吸的氣息作爲度的，奏樂的人看到樂圖中，各人的分內有這個形號，就配合形號遠近的時間，而看息氣的長短來作爲停頓。奏樂的人只要將間歇八形號認識精熟，便看樂師手勢的抑揚，使得演奏停頓更方便，而絕不會迷失疑惑了。這間歇八形號配合在音聲長短的八形號的，在圖中都可見　　　。

音樂中不能不用間歇形號，演奏大樂的時候，有這個間歇形號，那麼演奏的人詠歌間奏，而聽的人才會覺得和順且不會厭倦。另有一種抒寫情懷而用問答來歌唱的，問的人唱歌，回答的人停頓；回答的人唱歌，那麼問的人就休止。假若問與答的人一起歌唱，那麼聽的人覺得煩雜而且音樂也亂了。所以奏樂的人看到這種形號，各人依據音樂間歇的度，以此作久歇或暫歇的停頓時間。若是更超出準八度的形號，使用時就在形號旁再加上形號。如果想用準九度的間歇形號，就在準八度的形號旁，再配上準一度的形號，就是和九度相準的間歇形號了，下圖就是 ，奏樂的人看見了，就停止到九度。想用準十度的間歇形號，就在準八度的形號旁，再配上準二度的形號，就是和十度相準的間歇形號了，下圖就是 ，奏樂的人看見了，就停頓到十度。想用準十一度的間歇形號，就在準八度的形號旁，再配上準二度和準一度的形號，就是和十一度相準的間歇形號了，下圖就是 ，奏樂的人看見了，就停頓到十一度。依此類推，如果連寫在一起的有幾個形號，那麼間歇的時間，就必須和幾度相準。加用形號的就在準八度的間歇形號旁，或是加上一段完整的線條，或是加上半段線條。若是間歇時間不到八度，而在間歇八形號內，又沒有相當的形號，那麼創造這種形號

也不困難。

　　如若間歇時間想要準七度，就用右圖 所寫的形號。想要準六度，就用右圖 所寫的形號。想要準五度，就用右圖 所寫的形號。想要準三度，就用右圖 所寫的形號。所有間歇的時間，想要準幾度，它的形號都仿效這些來寫。

樂圖說

前面將音樂的凡例（書首說明著書內容、主旨與編輯體例的文字——漢典 https://www.zdic.nct），在各圖中創造出來了，本章再總論圖中的凡例。

寫樂圖時，先畫上五條橫線，在五線的左邊開頭，寫上音樂的啓發，其次在這啓發旁寫上剛柔樂形號，下面兩層圖就是了　　　　　　　　。

剛柔樂的形號後面，則寫上三遲速形號，下面三層圖就是了　　　　　　　　　　　　　，這圖上層所寫的，是三遲速的全形號，中層所寫的是大半形號，下層所寫的是大半之半形號。這三形號都是平分它的度，若是用三分度，那麼在遲速形號旁，再寫上這個形號，下圖就是　　　　。在五線圖中，排寫樂音有不完全的，就又畫一個五線圖，來排寫所接續的音符。排寫圖的時候，樂音的高低，主要的樂名序，以及屬於什麼長短形號的地方，都應詳細謹慎明白排寫。像是前面五線圖右邊所排的音是速形號，後面五線圖左邊開頭所排的音也是速形號，而奏樂的人已經看前圖右邊所排的音，又要看後圖左邊開頭所排的音，那麼演奏所繼續的音，必然會猶豫延緩，假若延緩，那他繼續進行的音符不能合乎節奏，將使音樂斷斷續續參差不齊而不能聽

了。所以創作音樂的人在前面五線圖，右邊所排的音符後面，寫上這個的指示形號，可以看見所繼續的音符的高低，所繼續的音符是在後圖的某線某間的位置，這樣指示形號也是書寫在前圖右邊的某線某間的位置。奏樂的人看到了，就可以預先知道後圖開始所繼續的音的高低了。

　　既已預先知道後圖開始所繼續的音的高低，那就在後圖只專心看長短形號，而演奏應當接續的音，這樣就不至於延緩了，右圖就是

　　這圖下層開頭排的音，從下往上數在第四線，所以指示形號也是寫在上層的第四線。

觀樂圖說

　　想看樂圖演奏音樂的人，必須將前面所說的凡例記熟，才能看到所有的圖，就能演奏了。看圖時首先看三啓發，圖譜內用的是什麼啓發，其次看所用的啓發在五線的那一線。接下來看的是圖內所排長短音號，屬於三遲速的何種形號，並且音節屬於平分度或三分度。再接下要看所排的音，或者屬於剛樂或者屬於柔樂。繼續下去要看圖內所排第一音是什麼音，屬七樂名序內的哪個序，是什麼啓發。之後看拉鳴勒的第二樂名序、拉朔勒的第五樂名序內，改變音或是不改變音，又或是音的上起下落，都可在圖中看見。

辨識六音說

前面所說的凡例，知道的既已精熟，又能辨識六音，那麼所有音樂的演奏，就不會遲疑延緩了。排六音有幾項必須一一詳細分析，才能分辨樂中的音。

第一項是辨識音的不越位而連接著。能分辨接連的音，那麼越位的音就很容易分辨了。

全在圖上可見 （圖） 烏勒鳴乏朔拉拉朔乏鳴勒烏 。這圖前半所排列的，是接連上行的六個音，下半所排列的是接連下行的六個音。所用的啓發是第一朔勒烏樂名序的第一啓發。所用的遲速形號是大半形號，音屬於短之半形號，而實是大半形號所屬短之半形號的音。所以它的音節是準一度，從五線寫啓發的第二線方位起，依照樂名序的次第而往上數，那麼五線啓發上頭所寫的第一音號，就是烏音，爲何知道第一音爲烏音呢？五線開頭所寫的啓發是第一樂名序，如下 （圖） 第一啓發，這個啓發既已屬剛樂，而第一音號又在啓發上頭，所以尋求第一個音名，必須在寫啓發的第二線讀烏音，繼續上行到沒用到的間，這兒讀勒，繼續上行到沒用到的中線，這兒讀鳴，繼續上行到有第一音號的線間之處所讀的烏音，就是所尋求的第一音。從烏音往上行，將「勒鳴乏朔拉」等音接連著讀，圖中前半所排上行的「烏勒鳴乏朔拉」

六個音，既已都認識，那麼圖的後半所排下行的音是「拉朔乏鳴勒烏」的地方，自然都知道了。

第二項是辨識音的越一個位。音樂中有越位的音，那麼樂圖五線內，必然空下所越過的音位，在數音的時候，仍須將所空的位一併算進來，在圖中都可見到。

這個圖中所排的啟發及遲速形號、第一音號，都如同前圖，所以第一音號也是烏音。從烏音上行越過勒音，而以鳴音接續它，從鳴音下行到勒音，從勒音越過鳴音上行到乏音，從乏音下行到鳴音，從鳴音越過乏音而上行到朔音，從朔音下行到乏音，從乏音越過朔音而上行，以拉音接續它。這前半八個音，上行的都越過一個音，下行的就沒有越位的。第九音又從拉音開始，下行越過朔音，而以乏音接續它。從乏音上行到朔音，從朔音越過乏音而下行到鳴音，從鳴音上行到乏音，從乏音越過鳴音而下行到勒音，從勒音上行到鳴音，從鳴音下行越過勒音，而以烏音接續它。這後半八個音，下行都越過一個音，上行則都沒有越位。

第三項是辨識音的越兩個位。都在圖中可見。

這圖所排的啟發及遲速形號、第一音號，也都如同前圖，但是所越的位置不一樣。從第一烏音上行，越過勒鳴兩個音，而以乏音接續

辨識六音說

它，從乏音下行，越過鳴一音，以勒音接續它，由此上行，就越過兩個音，下行，就越過一個音，一直到拉音。於是又從拉音開始，下行越過朔乏兩個音，而以鳴音接續它，從鳴音上行，越過乏一個音，以朔音接續它。由此下行，就越過兩個音，上行就越過一個音，一直到烏音。

第四項是辨識音的越三個位。在圖中都可見

，這圖所排的啓發及遲速形號、第一音號，都如同前三圖。但所越過的位置不同，從第一烏音上行越過勒鳴乏三個音，而以朔音接續它，從朔音下行越過乏鳴二音，用勒音接續它，從勒音上行越過鳴乏朔三個音，以拉音接續，又從拉音開始，下行越過朔乏鳴三個音，而用勒音接續它，從勒音上行越過鳴乏二個音，以朔音接續它，從朔音下行越過乏鳴勒三個音，而以烏音繼續它。

第五項是辨識音的越四個位。在圖中都可見

，這圖所排的啓發及遲速形號、第一音號，都如同前四圖，但所越過的位置是不一樣。從第一個烏音開始，上行越過「勒鳴乏朔」四個音，而以拉音接續它，再從拉音開始，下行越過「朔乏鳴勒」四個音，而以烏音接續它，如這裡越過四個音這一項，稍稍感覺矛盾，這種算是勉強運用的，音樂裡不常用。以上

五個圖所排形號的音節，各個都是準一度，其他形號所屬的音，後面幾個圖都可以看見。將這些音聲的讀聽都弄熟悉了，那麼各項形號所屬長短的音及越位的音，就都可以辨識了，甚至於那些短小形號所屬的音，配合「度」來使用的條例，也就都可以知道了。

　　第六項所排列的五圖音節，也如同前面的五個圖。但是，它的音符全屬小形號，所以音節都是準半度，看圖可知。

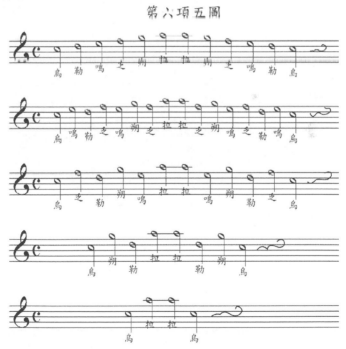

第六項五圖

　　這五圖所排置樂音上上下下的有五項，上面第一圖

所排六個音，沒有越位的，上下都依次連續排列。下面四圖將上下越位的音，分成四項排列，這四項之外，雖然有更多別項的越位，然而實際是衝突而難以演奏。

第七項這五圖所排置的音，仍然如同前面五圖，但是它們這些音都屬於小之半形號，所以它的音節都是準四分度之一，這四個音只有準一度，看圖就可知道。

第七項五圖

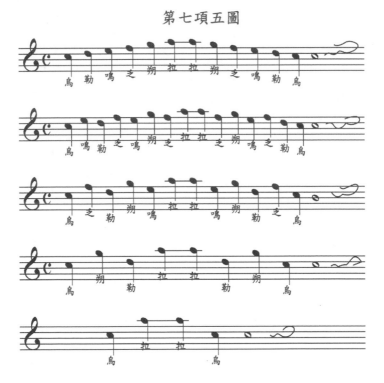

第八項速形號所屬的音節是準八分度之一。它的音短而快速，將這種形號排寫進圖內時，就要四個四個排

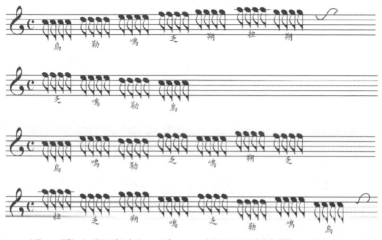

在一起，讓它們高低一致，而用四形號屬一個音，若是
每個形號各寫一個音，那麼這些音很短很難演奏，而且
無法分別。以四形號屬於一個音，那麼在運用上也可以
明白了。

　　這四個圖所排列的正是。最速形號所屬的音，排寫
在圖內時，也與前圖所排的四項近似，因為不用，所以
未膽寫進來。又讀音這一項，都可在下列三圖看到。

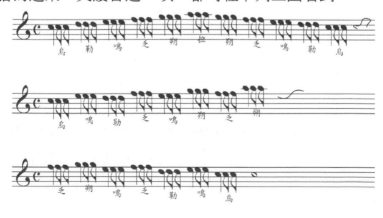

♫

　　上面這三層圖所排的是準四分度之一，小之半形號
所屬的一音準八分度之一、速形號所屬的兩個音，將這
三個音連在一起，三個三個排列，讀這個音時，也和讀
前兩圖所排的兩項的音相同。但是，讀過準四分度之一
小之半形號所屬的一個音，那麼繼續讀速形號所屬的兩
個音時，得須加倍速度在小之半形號所屬的音，這三個
音節，是準半度。如果將這三層圖所排列的樂音相互交
換，使它如這
圖，先讀速形號的兩個音，後讀小之半形號的一個音，
那麼這三個音節，就仍然如同前面的準半度了。至於這
兩層圖。

開頭所排列的樂音，是準四分度之一小之半形號所屬的
音，因它旁邊綴上一個點，因此它的音節如同前面所
說，就加上一半，用這一個點加上小之半形號的音，連
合速形號所屬的一音，讀它們，這個音節合起來是準半
度。看這個二層圖，那麼讀這音的條例，就可以明白，
而其他項也可類推知道了，所以其他圖不會全載錄在條
內。從此，以上所有圖排列出的樂音，都屬於平分度的
音。而三分度所屬的音，在下面三圖都可以看到。三分
度有大小兩個形號，這是將小三分形號作一發明，這個

小三分度所屬小形號的音，準三分度之一，合這三音節才準一度。這兩個圖就是了。

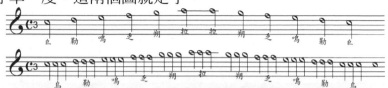

上圖所排的，都是小形號所屬的音，下圖所排的，也都是小形號所屬的音。這圖三形號所屬的音節，加總是準　度，所以二個二個排列在　起。

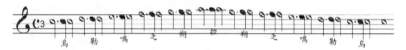

這個圖也是小三分度的發明。這圖開頭所排的小形號旁，綴上一個點，這個音節須加上一半；排在第二的是小之半形號；排在第三的是小形號。這三音內開頭是小形號綴上點的音，它的音節是準半度。第二是小之半形號的音，它的音節是準六分度之一。第三是小形號的音，它的音節是準三分度之一，以上三個音節合起來才準一度。讀音條例中雖然有超出這些的，然而前面所發明的，加上律呂兩篇內所說的凡例，已足夠參考證明，所以不必全部載錄。

參考《故宮珍本叢刊》

原圖例不清，敬請斧正

圖片來源：國立故宮博物院

圖片來源：國立故宮博物院

圖片來源：國立故宮博物院

法蘭西國夷人

法蘭西一曰拂郎西即明之佛郎機也白皙不通中國正德中遣使搭剌言不果後遁通開入者山之澳門其人張悍精兵政昌家滿剌加與紅毛中利瑪竇開泰海上之利初多美洛居呂宋者近居紅毛之興吉利為大西洋呼據其尚居呂宋者近興吉利之興吉利爭雄長而法蘭西少鈎馬夷人冠白中加黑韃帽亦以脫其服飾異與大小西洋呂宋略同奧婦林束京絹與衣裙諸國相類

圖片來源：國立故宮博物院

圖片來源：國立故宮博物院

圖片來源：國立故宮博物院

國家圖書館出版品預行編目資料

東方樂珠——白話律呂纂要／陳綏燕、林逸軒
著. —初版.—臺中市:白象文化事業有限公司,
2022. 2
　　面;　公分. ——
　ISBN 9/8-626-7105-06-1(平裝)
1. 音樂　2. 古代　3. 中國
910. 92　　　　　　　　　　　110021906

東方樂珠——
白話律呂纂要

作　　者　陳綏燕、林逸軒
譯　　者　陳綏燕、林逸軒
總 編 審　陳綏燕
文字審定　尤韻涵
主持策畫　瑪格德萊娜復古演奏樂團
發 行 人　張輝潭
出版發行　白象文化事業有限公司
　　　　　412台中市大里區科技路1號8樓之2(台中軟體園區)
　　　　　出版專線:(04)2496-5995　　傳真:(04)2496-9901
　　　　　401台中市東區和平街228巷44號(經銷部)
　　　　　購書專線:(04)2220-8589　　傳真:(04)2220-8505
專案主編　李婕
出版編印　林榮威、陳逸儒、黃麗穎、水邊、陳媁婷、李婕
設計創意　張禮南、何佳諠
經銷推廣　李莉吟、莊博亞、劉育姍、李如玉
經紀企劃　張輝潭、徐錦淳、廖書湘、黃姿虹
營運管理　林金郎、曾千熏
印　　刷　百通科技股份有限公司
初版一刷　2022 年 2 月
定　　價　220 元